밀어

우리의 소망은 행복이요
행복은 아름다워요
아름다움은 꽃이요
나는 그대에게 꽃이고 싶어요

사랑해 주어서 감사합니다.

노을꽃 시인

小晶 민 문 자 서예展

The Solo Exhibition by **Min, munja**

2023. 09. 20 (수) ～ 09. 23 (토)

Opening : 2023. 9. 21 (목) PM 3시

서울생활문화센터 신도림

신도림역3번출구 지하1층 테크노마트 입구

Mobile. 010-5256-4648 (민문자) / Tel. 02-867-2202 (서울생활문화센터 신도림)

인사 말씀

 제가 올해 팔봉산을 넘으려고 합니다.
어렸을 때 저의 동네 남정네들이
팔봉산으로 '나무하러 간다' 했습니다.
그 팔봉산이 하도 멀어서 저는 한 번도 가보지 못했습니다.

그런데 올해 팔봉산을 넘으려고 합니다.
그전에 정리할 것을 정리하고 보니
모두 졸작이나 남편 문촌의 격려로 詩書畵 도록을 만들려고 합니다.

여기까지 오는데 손잡아 말과 글과 그림으로 제 후반기 인생을
이끄시며 즐길 수 있게 가르쳐주신 존경하는 여러 스승님 감사합니다.
몇 분 스승님의 격려 말씀을 싣고 이미 고인이 되신
수필로 매력을 일깨워주신 김병권 선생님, 저에게 메타포[隱諭]를 강조
하시며 詩心을 심어주신 성촌 정공채 스승님과 '弘益人間 理化世界'를
설하시던 해청 손경식 스승님을 생각합니다. 마음으로 깊은 감사기도를
드립니다.
축사와 격려의 말씀을 실어주신 창남 스승님, 임보 스승님, 일양 선생님
모두 모두 감사합니다.

'계속은 힘이다'라는 김양호 선생님 말씀을 상기하면서 팔봉산을 넘어
보렵니다. 아울러 많은 선후배님의 사랑과 격려에 행복한 2023년 이
가을에 고맙다는 인사를 올립니다.

2023년 9월
소 정 **민 문 자**

축 사

 국내외적으로 코로나바이러스와 혹독한 기후 풍파로 인하여 정신적
으로나 경제적으로 큰 고통을 겪는 현실에 하루속히 이 큰 재앙들이
사라지기를 기원합니다. 이 어려운 환경을 이겨내는 소정 민문자
작가의 전시개최를 진심으로 축하하는 바입니다.

"人生은 짧고 藝術은 길다"라는 歷史를 되새기면서 우리들은 선조의
훌륭한 文化遺産을 보존하며 시류의 現實을 創作하여 後代에 물려줌
을 우리들의 사명이며 과업이라 하겠습니다.
자연의 신비도 아름답지만 선택받은 인간들의 활동에서 이루어지는
모든 것들을 살펴보면 볼수록 先人들의 創造原理를 느끼게 됩니다.

藝術은 하루아침에 이루어지는 장르가 아닙니다.
남다른 꾸준한 努力과 느긋한 자세로 청춘을 불사르는 행위 철학
입니다.
소정 민문자 작가는 남다른 노력과 강한 精神力을 지닌 작가로서 젊은
시절부터 좋아하는 시를 익히고, 나이 들면서 좋아하는 그림 文人畵를
수련하였을 뿐 아니라 서예를 연마하여 詩, 書, 畵의 三節을 연마한
예술가로서 그 예술성과 문화적 가치를 크게 자아내고 있습니다.
용트림하는 氣를 억누르고 억제된 內面의 언어가 살아있는 墨色과
線律로 表出되는 이번 전시에 경의를 표하는 바입니다.

아무쪼록 소정 작가의 展示가 詩 書 畵의 예술을 사랑하는 모든 분들
에게 위안이 되고 행운을 가져오는 盛展이 되기를 바라마지 않습니다.
감사합니다

2023년 9월
창 남 하 진 담

축　사

　소정 민문자 시인은 다재다능한 문인이다.

시며 수필 등 글쓰기는 물론이고

서예며 문인화 등 글씨와 그림에도

대단한 조예를 지닌 분이다.

그동안의 작품들을 모아

전시회를 한다고 하니 많이 기대가 된다.

또한 시낭송과 함께 작곡된 작품들도

공연될 모양이니 감동적인 자리가 될 것 같다.

미리 박수를 보내며 크게 축하해 마지않는다.

2023년 9월
임 보　**강 홍 기**

축 사

소정 선생님의 개인전을 맞아 진심으로 축하합니다.

소정 선생님과의 인연은 십여 년 전부터입니다.
개봉동 문화센터에서 한글서예를 지도한 것이 오늘의 소정 선생님과의
인연이 되었습니다. 그 후 소정 선생님께서는 더욱 서예를 연마하여
공모전에 출품하고 각종 전시를 통하여 수상하는 등 예술적 역량을
발휘하며 열심히 살아오셨습니다. 본래 천성이 활달하시고 꾸밈없는
성품과 한결같은 모습이 특징이요, 매력이라 할 수 있습니다.

이번 전시에 한글, 한문, 문인화 부채 등 다양한 90작품을 발표하고
있습니다. 이것은 그동안 작가가 평소에 간직했던 삶의 흔적들을 작품
으로 표현하고 있어 감상자로 하여금 잔잔한 감동을 느끼게 합니다.

"무릇 글씨란 그 사람됨을 닮는다" 범서상기위인(凡書象記爲人)이라는
말이 있습니다. '진실한 삶 자체가 예술의 근간을 이룬다'라는 표현이
자연스럽게 떠오르게 됩니다.

다시 한번 개인전 개최를 축하드리며 앞으로도 건강한 모습으로 멋진
작품을 만나볼 수 있기를 기대합니다.

2023년 9월
동방문화대학원대학교 외래교수 일 양 **정 헌 만**

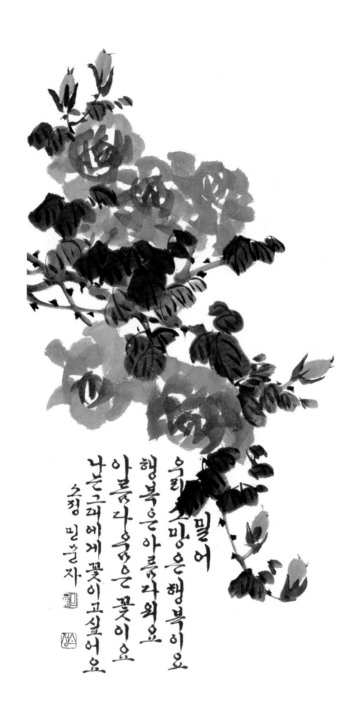

薔薇花 ㅣ 35×70cm ㅣ 2020年作

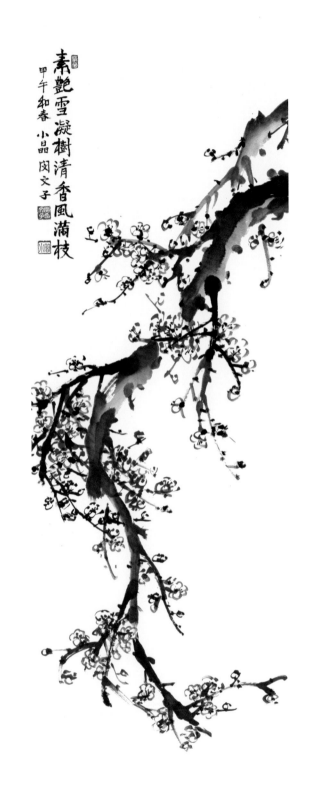

素艷雪凝樹清香風滿枝
甲午和春 小晶 閔文子

白梅Ⅰ ∣ 50×135cm ∣ 2014年作

이 생은 긴 것 같이면서도 짧은 인생 어떻게 값
지게 살까 평생 배워 가면서 살아도 모자란 것들 검
고 자유롭게 건강하고 우쾌하게 쉽지 않은 세상 살
이 최선을 다하자 정직하고 친절하게 미소 지으며
살자 웃는 얼굴에 침 뱉는 자 내가 먼저 손을 내미
니 두 손으로 맞더와 세상 살이 정성스럽게 살자 정
성을 다하며 하늘도 감동한다는 말 오늘도 새 일도
진리로 알고 살아간다 자작시 노을꽃 스정 민설자

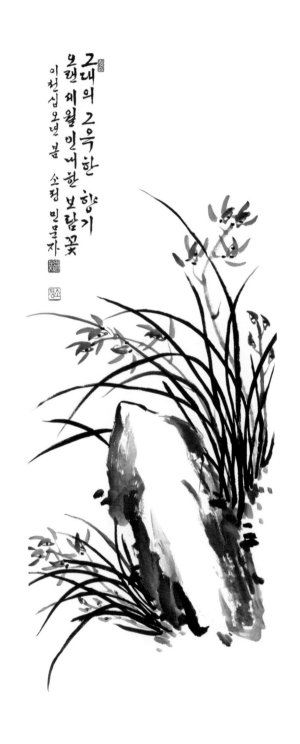

그대의 그윽한 향기
오랜 세월 인내한 보람꽃

이천십오년 봄 소정 민문자

蘭草 I l 50×135cm l 2015年作

총명하고 눈부신 한 신랑 드레스의 아름다운 신부 색상의 시작이
오늘을 얼마나 기다리고 또 기다렸는가 신비롭고 소중한 그대들의 인연이 몇
억겁의 세월이 빛은 행복이거니 싱그럽고 지혜로운 신랑신부여 부부가 한
평생 살아가며 즐거움만 있는 것이 아니라 네 기쁜 날에는 함께 즐기고 괴
로운 날에는 경건하게 기도를 하시게 겸손하고 성실하며 하늘도 감동하시거
내 그대들이여 날을 꿈꾼 한 신혼의 끝이거니 만큼 길지 않는 더 나누심 하지 말
게 희망의 돗대를 높이 세우고 거로 가두 손 마주잡고 그대어 가며 끝끝 던 이상
항에 낳을 수 있으리니 그날에 넘치는 행복이 또한 그대들을 맞으리

이천십구년 봄 결혼하는 신랑신부에게 를 짓고 쓰다 소정 민운자

결혼하는 신랑신부에게 ㅣ 70×200cm ㅣ 2019年作

한평생을몸으로는밭일구시고어버이섬기며청렬하
게사신어머니평범속의비범눈매서늘한기품이여금
자동아옥자동아꽃으로보여라잎으로보여라주문외시
더넉성큼성큼백수가다오네야아어머니우리어머니
사랑합니다돌멩이하나풀한포기꽃한송이와도청
김어린말씀나누며목화솜처럼포근한이웃사랑아
름다운솜씨향기로운덕행으로남다른존경받으
신어머니세월아가지마오우리어머니사랑합니다

이천십구년 봄 어머니사랑합니다를짓고쓰다 소정 민문자

어머니 사랑합니다 I ㅣ 70×135cm ㅣ 2019年作

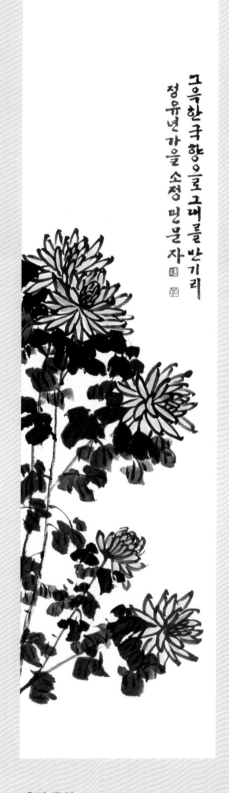

그윽한 국향 ❘ 35×135cm ❘ 2017年作

잡을수없는세월구름위럼흘러가고인생여정나그네초로의
반백되어힘겹게살아온시간속가슴커린애환들세상회오리
들판노을속에타고있네고운정미운정이어온애틋한가슴에
해바라기꽃일속에잠드그리움이쩨는가슬가슬멀어진아득
한기억가슴에별이된그때바람에날리네아름답던그시절각
시오지않아도눈부신셋별하나남기고가와하네끝나지않은
햇빛사랑건네주고나를비우는그시간살다가라네창밖으로
저만치사라지는세월에내가슴에밤안개가내리고있네

김영중 님 시 세월그노을에를쓰다 소청 민윤자

김영중 시 _ 세월 그노을에 ㅣ 70×135cm ㅣ 2023年作

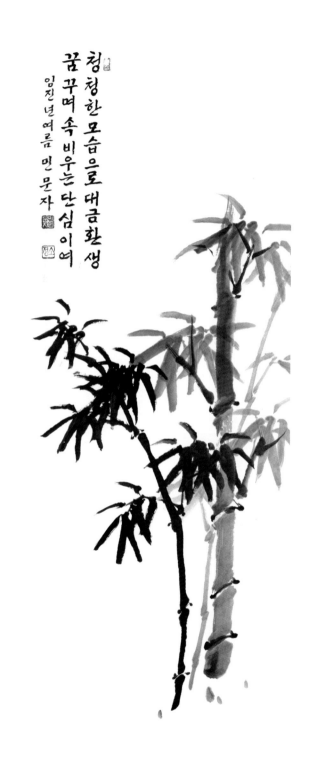

청청한 모습으로 대금환생

꿈꾸며 속 비우는 단심이여

임진년 여름 민 문 자

墨竹 ㅣ 50×135cm ㅣ 2012年作

성공은 땀의
누적이다
선택을 잘하고
인내하자
지극정성이면
하늘도
감동한다

소청 민윤자

布德廣濟報恩解寃
真法海印醫統保全

壬寅立夏節 小晶閔文子

布德廣濟 ㅣ 35×135cm ㅣ 2017年作

梅花莫嫌小花　小風味長
乍見竹外影　時聞月下香

成允諧 先生詩　小晶閣文子

梅花莫嫌 ㅣ 35×135cm ㅣ 2023年作

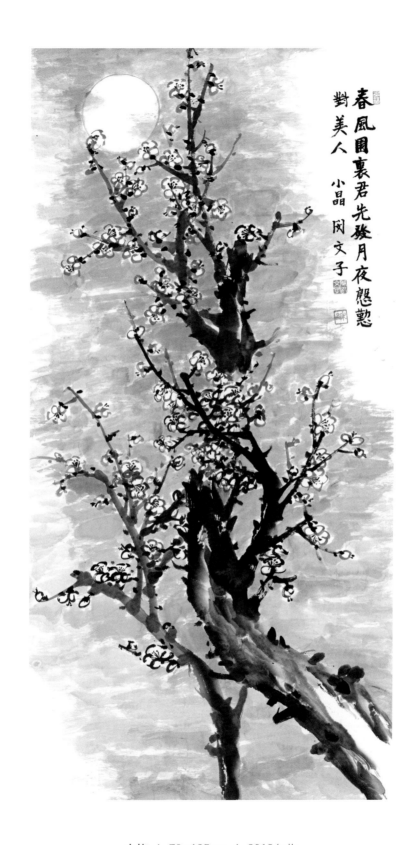

春風闉裏君先發月夜慇懃
對美人　小晶　閔文子

白梅 ｜ 70×135cm ｜ 2013年作

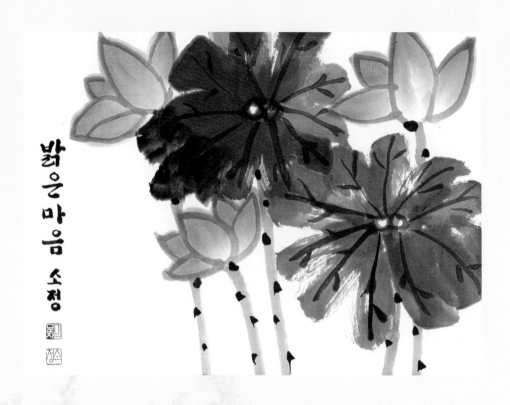

밝은 마음 l 45×35cm l 2018年作

조국의상징태극기를보면경건하게옷깃이
여며지고벅찬감격으로눈시울이젖는다반만
년유구한역사의힘줄과시련을슬기롭
게이겨낸얼마나자랑스러운태극깃발이냐한류의
눈부셔문물을심고한분야의정상에올라서
세계어디서나펄럭이는태극기소중히간직하
다서국경일이면집집마다대문위에내거는그정
성되살리고싶다

정유년여름 태극기 소청 민운자 [印] [印]

태극기 I l 70×135cm l 2017年作

어머니의 필승을 빌며 이만 줄입니다.

건강하게 오래오래 사셔서
우리들을 지켜 주세요.

二千三년 칠월 스무날 (어머니 일흔넷 생신날에)

元旦 閔文子

친정어머니 팔순 ㅣ 135×35cm ㅣ 2003年作

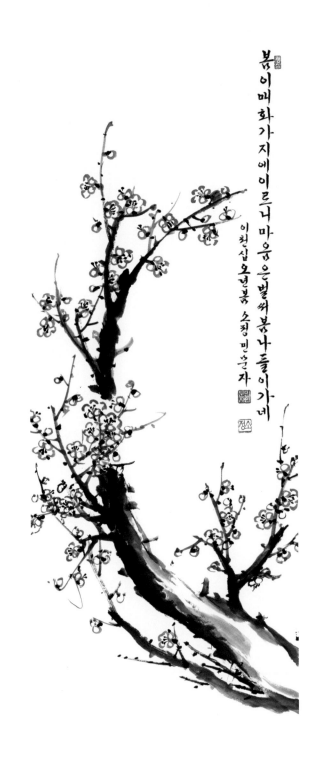

봄이매화가지에이르니마음은벌써봄나들이가네

이천십오년봄 소청 민운자

白梅 ㅣ 50×135cm ㅣ 2015年作

조국의상징태극기를보면경건하게옷깃이여며
지고벅찬감격으로눈시울이젖는다반만년유구한
역사의힘줄고간과시련을슬기롭게이겨낸얼마나
자랑스러운긋깃발이냐한류의눈부신문물을실
고한분야의정상에올라서서세계어디서나펄럭이
는태극기소중히간직하다국경일이면집집마다
대문위에내거는그정성방방곡곡되살리고싶다

무술년여름태극기를짓고쓰다 소정민문자

밝은해가솟은새아침에일도오늘과같이밝고맑은
날을열어주소서가난해서웅크리고비밀쥐웰이피
눈특운하고넉넉한마음북자로살게하소서싱싱한
자른강으로밤에는길이잦들고아침에는기쁨중게
일어나는건강복록주소서태어나서받은수많은은혜
에보답하는마음기뻐하는마음으로잘살게하소서
어제나좋은친구와함께즐겁게놀안사하는마음
으로지내게하소서 기도를짓고쓰다 소정 민영자

기도 ㅣ 75×200cm ㅣ 2020年作

容止若思 | 35×135cm | 2018年作

우리 소망은 행복은 행복은 아름다워
아름다움으로 꽃은 피어나 그대에게 꽃이고 싶어요

이천이십이년 초여름 자작시 밀어 소정 민문자

밀어 I | 35×135cm | 2022年作

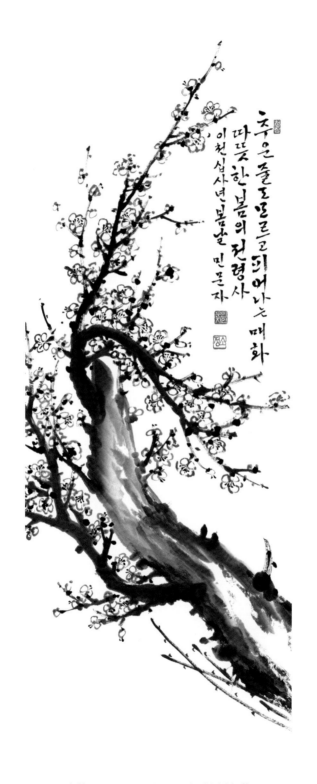

추운 줄로만 알고 되어나는 매화
따뜻한 봄의 전령사
이천십사년 봄날 민문자

白梅 II ㅣ 50×135cm ㅣ 2014年作

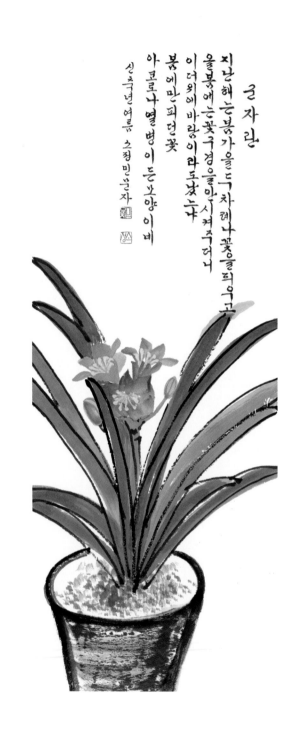

군자란

지난해 눈 봄 가을 두 차례 나 꽃을 피우고
올봄에는 꽃구경을 안 시켜 주더니
이 더위에 바람이 라 도 났는냐
봄에만 피던 꽃
아 코로나 열병이 든 보양이 비

신축년 여름 소정 민분자

君子蘭 ┃ 35×95cm ┃ 2021年作

32

새들이 노래하고 꽃피는 봄 봄 봄 처녀 총각 꽃바람에
가슴이 울렁울렁 아 봄이런가 청춘의 기쁨이로다
땀흘리며 일하니 산바람은 산으로 강바람은 강으로 가
자하네 나는야 바다가 좋아 동해로 가련다 그리운 버고
향에 가고파라 들국화 핀 뒷동산 부모형제 보고파 함
께 뛰놀던 옛 친구들 눈에 어리네 어언 해는 이울고 삼팔
에 눈보라치네 하얀 눈 파란 눈 노래하던 그 시절 그리워
라 아아 세월은 잘도 가네 하룻밤 꿈처럼 흐르네

신축년 이른 봄 자작시 인생은 하룻밤 꿈처럼 소정 민문자

인생은 하룻밤 꿈처럼 ㅣ 70×135cm ㅣ 2021年作

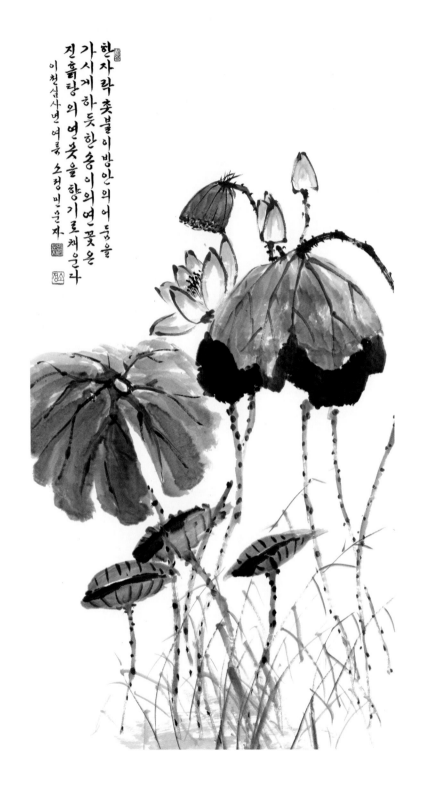

한자락 촛불이 방안의 어둠을
가시게 하듯 한송이의 연꽃을
진흙탕의 연꽃을 향기로채운다
이천십사년 여름 소정민은자

연꽃 ㅣ 70×135cm ㅣ 2014年作

女慕貞潔 ┃ 32×70cm ┃ 2017年作

아름다운 소리에 귀열고 새벽에 물길는 마음으로 오늘을 여는 향기로운 그대 인생의 환한 등불로빛나는 희망을 안고 그리라는 꿈나무의 큰 별이되리 그대의 향기를 짓고쓰라 소정 민문자

그대의 향기 Ⅰ ㅣ 35×135cm ㅣ 2017年作

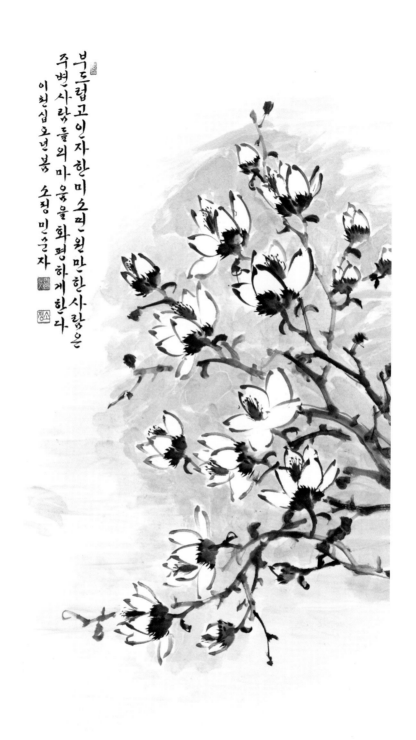

부드럽고 인자한 미소면, 원만한 사람을 주변 사람들의 마음을 화평하게 한다

이천십오년 봄 소정 민은자

木蓮花 ㅣ 70×135cm ㅣ 2015年作

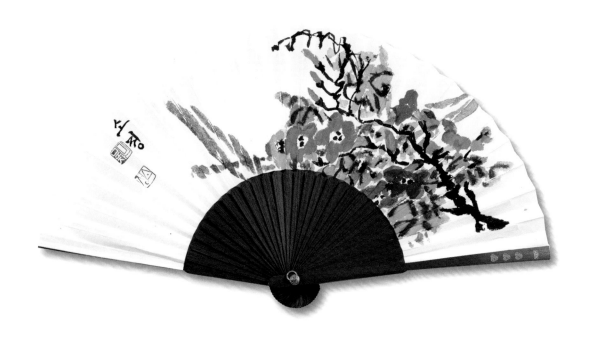

나팔꽃 I

무심히 흐르는 물길따라 거닐길 무심천에서 맺은 아름다운 추억

생명을 일깨우는 명암지 천연탄산수 톡쏘던 그 물맛 잊을수 없네

백합화 노래하던 청명원 꽃길에서 네 잎 클로버 찾아 행운이라고 좋

아하던 꿈 많던 그시절 지금도 눈에 어리네 수줍던 얼굴들은 다어디

로 갔나 그토록 희망하던 서울로 떠나 왔는데 그시절 이상은 자취

없이 사라지고 꽃다운 청춘 젊음도 간곳이 없네 어릴제 꿈꾸던

부모산 아래 내고향 아름다운 추억이 서려있는 곳 그리워라

이천이십년 이른여름 무심천 꿈길을 짓고쓰다 소정민문자

무심천 꿈길 ㅣ 70×200cm ㅣ 2020年作

성공의 비결 (무거운 짐) | 35×135cm | 2019年作

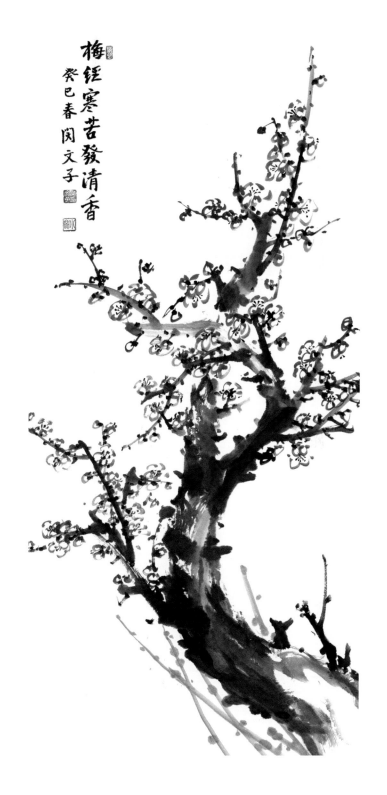

梅经寒苦發清香
癸巳春 闲文子

墨梅 ｜ 60×135cm ｜ 2013年作

精神一到何事不成
行百里者半九十里

庚子仲秋節 小晶閏文子

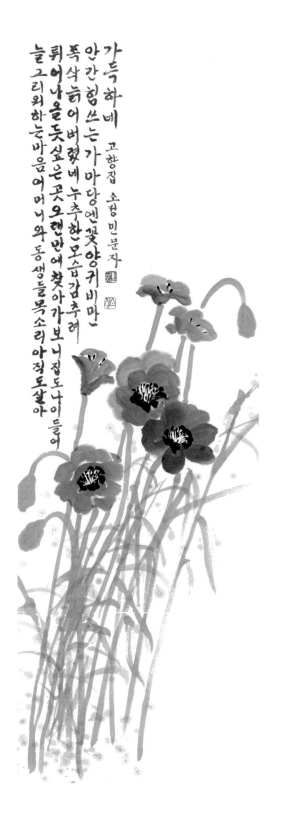

가득하네 고향집 소원 민문자

안간힘쓰는 가마당엔 꽃 양귀비만
폭삭늙어버렸네 누추한 모습 감추려
튀어나올 듯싶은 곳 오랜만에 찾아가보니 집도 나이 들어
늘 그리워하는 마음 어머니와 동생들 목소리 아직도 살아

고향집 ㅣ 35×135cm ㅣ 2022年作

43

우리의 소망은 행복이오 행복은 아름다워오 아름다움은 꽃이요 나는 그대에게 꽃이고싶어요 자작시 밀어 소정민문자

밀어 II ㅣ 35×135cm ㅣ 2023年作

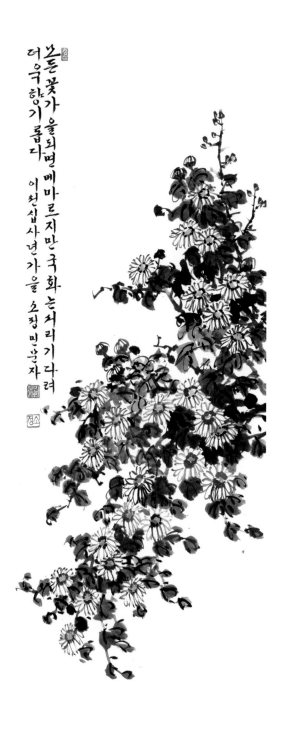

모든 꽃 가을되면 메마르지만 국화는 처리기다려
더욱 향기롭다 이천십사년 가을 소정 민황자

小菊 ㅣ 50×135cm ㅣ 2014年作

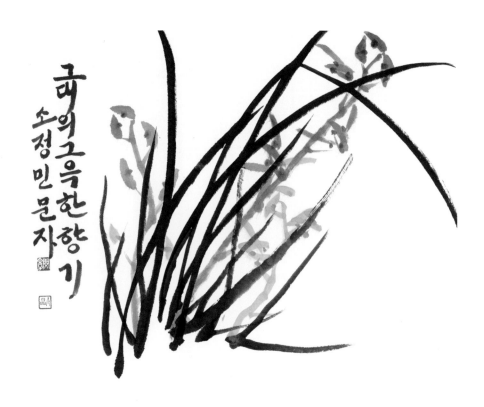

그대의 그윽한 향기 ㅣ 45×35cm ㅣ 2015年作

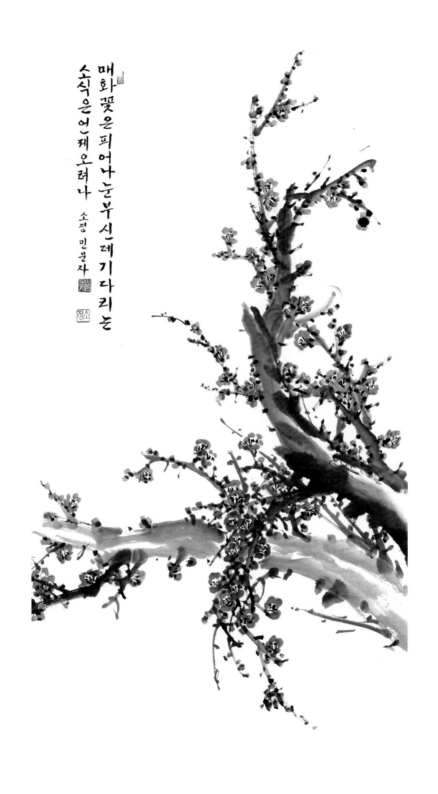

매화꽃은 피어나 눈부시게 기다리는
소식은 어제 오려나 소정 민문자

紅梅 II ㅣ 70×135cm ㅣ 2013年作

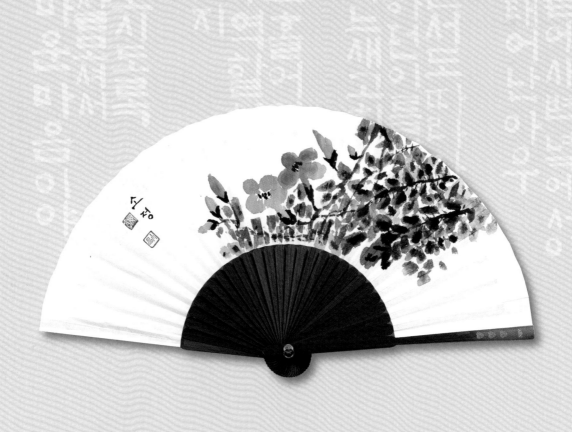

능소화

우리의 소망은 행복이오 행복은 아름다위오 아름다움
은 꽃이오 나는 그대에게 꽃이 고싶어오 늘 자신을 아름답
게 부지런히 가꾸면 행복이어서어서오라고 손짓합니다
서로가 믿는다는것은 서로가 좋은 마음으로 통한다는것
믿음을 주는것에 과한 자부심과 믿어주는것에 과한 고마움의
결합이오 신뢰를 쌓기는 오랜세월이 필요하지만 신뢰를
잃는것은 한순간입니다 그대가 나를 아름다음 늘으로
바라보면 나는 그대의 꽃 바로 행복입니다 그대에게
꽃이 고싶어오 신축년 여름 자작시 행복 소정 민경자

행복 ǀ 70×135cm ǀ 2021年作

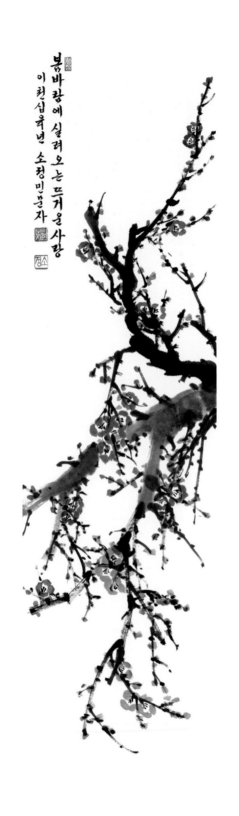

봄바람에 실려오는 뜨거운 사랑
이천십육년 소청민운자

紅梅 ┃ 35×135cm ┃ 2016年作

애틋한 그리움의 꽃 두견화 지고나면 매혹적인
사월의 꽃 영산홍 피어나 우리라 봄꽃의 절정은 철
쭉꽃의 축제 벗님들 불러오아 꽃동산 구경가자
어서가자 화무십일홍이니라 봄바람 콧바람에
우리도 꽃인양 활짝 웃어보자 꽃궁전이 그곳 취
럼 아름답구나 꽃활짝 꽃구름 고혹적인 분위기
에 나도 꽃인양 나도 꽃인양 꽃과 어울려 보았네

이천이십이년 봄 자작시 꽃동산에 앉아서 소정 민윤자

꽃동산에 앉아서 ㅣ 70×135cm ㅣ 2022年作

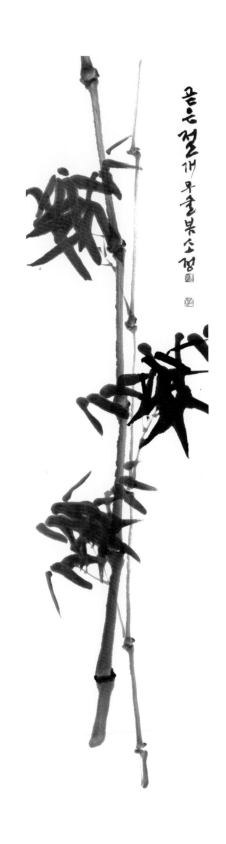

墨竹 ㅣ 35×135cm ㅣ 2018年作

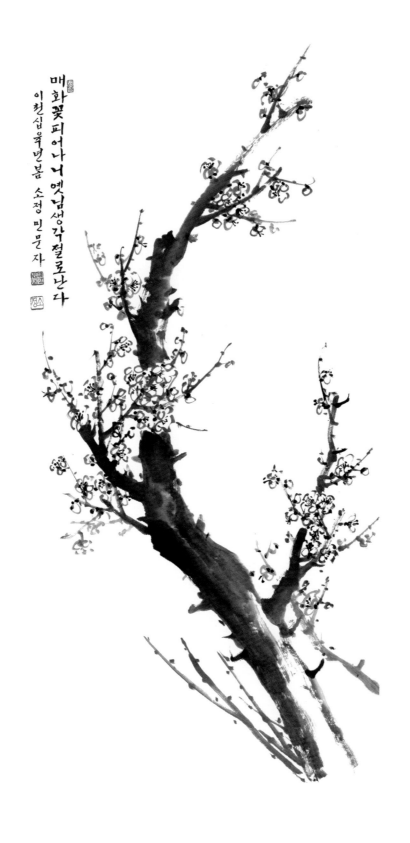

매화꽃 피어나니 옛님생각 절로난다

이천십육년 봄 소정 민문자

梅花 ㅣ 70×135cm ㅣ 2016年作

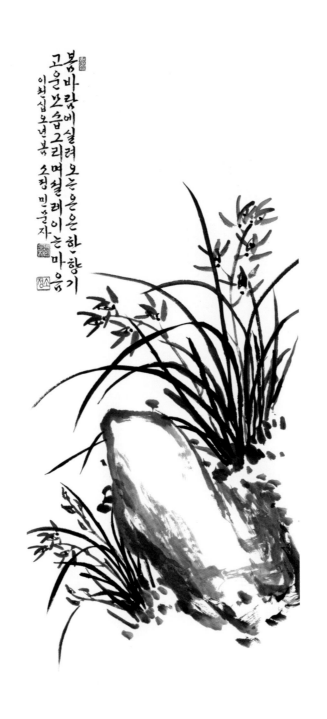

봄바람에 실려 오는 은은한 향기
고운 모습 그리며 설레이는 마음
이천십오년 봄 소청 민문자

蘭草 II ㅣ 50×135cm ㅣ 2015年作

학행일치배운대로행동하라초등학교졸업식이었다
부하신교장선생님말씀평생의길잡이로나를안내해주
었네얼마남지않은인생의길끝까지함께가야지

자작시 좌우명
소청민문자

가질해주었다고 만족해 하였습니다.

그러나 정원, 강영희 올케들 잘 기르고

가르치셔서 저희 가정에 보내주셨고

어르신께 감사합니다. 저희 오라버님

평상시에 당신 사후를 이렇게 당부

하셨습니다 "나 죽은 후에 슬퍼한

방울도 빼지 말고 슬퍼하지 마라, 누가

많은 것을 만족하게 그렸다고 발음

하였소니다. 돌아가시는 날까지

청청한 모습, 아름다운 모습 그대로

모습 그대로 간직하고 떠나신 어머님을

존경하며 그토록 온전한 모습으로 떠

나실수 있도록 정성껏 오신 동생내외

에게 감사합니다. 이제는 올케가

예술적 재능 마음껏 발휘하는 많은 시간

누리기를 응원합니다.

어르신께서도 부디 흐뭇하고 자손들과

즐거운 시간 많이 누리시고 오래오래

만수무강하소서

이천이십년 촉현날 올림

소정 민영자

사장어른,

이 계 가을하 바람에 잇닛이 저절로
어퍼지는 가을 한 가위를 맞이하나 저의
오친대신 사장어르신 절들이 엇오르네
요, 추석을 맞이하여 그동안 저의 마음 한결에
자녀분들이 고루 모여 일가나 기쁜 심장요
저의 오친어르는 최상을 이룩 미령 없이
초연하신 쏘심으로 각난하게 친성을
하적하셨습니다 봉으사어서 시심부재
를 검검껏 모신 것을 끝으로 담장을 여읨
혈육의 정을 쓰득 하늘로 불러보맛듯
허정하지만 어찌 갓습니가 지금 풍은
육십이년천극히 하늘과 어서 기다리고
계시면 북처께서 마음하셔서 안락한자리
에 안착하였으리라 믿으나 안성이 되고
합니다 오친께 쓰는 저희에게 아으런
청신적인 부랑을 느끼지 않음도록 남갓도
청청하게 깨끗이 청소하시고 떠나셨다
다, 어르신, 참 강사합니다 이는 웃계
가 어머니를 극진히 안락하게 잘 뿔벗
덕택입니다 그 긴세월 한 면도 울게의
저 을 발사하기 않으시고 되어

사장어른께 문안편지 ┃ 200×35cm ┃ 2020年作

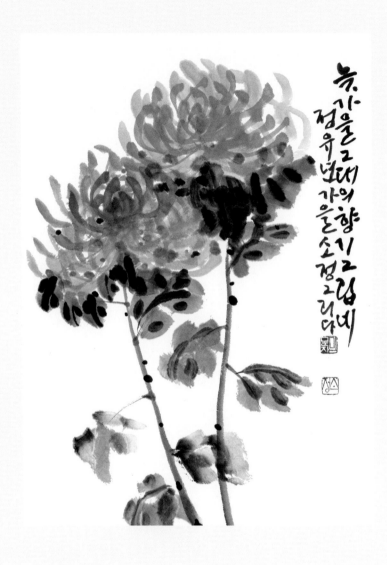

菊花 ┃ 35×50cm ┃ 2017年作

열일곱처녀처럼청신한여자맑은마음
미소띤얼굴남먼저인사하는여자어떤일
에나회선을다하고인내하는여자늘진리
와지혜를축구하며인생을가꾸는여자한
밤중에도친화를걸어깨화하고싶은여자
먼나라도함께여행하고싶은여자카메라렌
즈에담고싶은여자바로당신참멋진여자

구슬년여름멋진여자를짓고쓰다 소청민문자

멋진 여자 ㅣ 70×135cm ㅣ 2018年作

半窓月落梅無影

爽中風來竹有聲

己亥夏至節 小品 閔文子

半窓月落 ㅣ 35×135cm ㅣ 2020年作

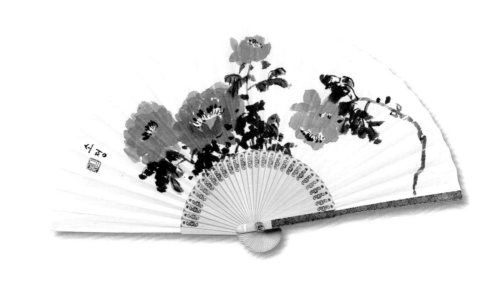

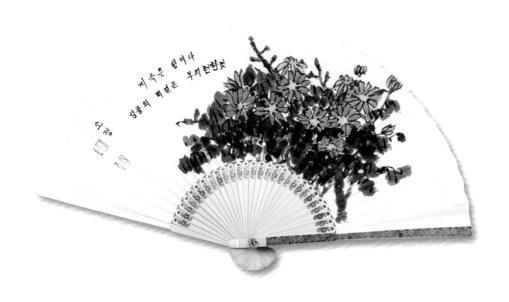

계 속은 힘이다
영광의 비결은 부지런한것

목련화 ▲▲ | 소국 ▲

61

오르막길만인 높은곳에다다르게한다

성실하고부지런하면어느날드디어정

상에도달한다계속은힘이다

성공의비결

소쿼민슨자

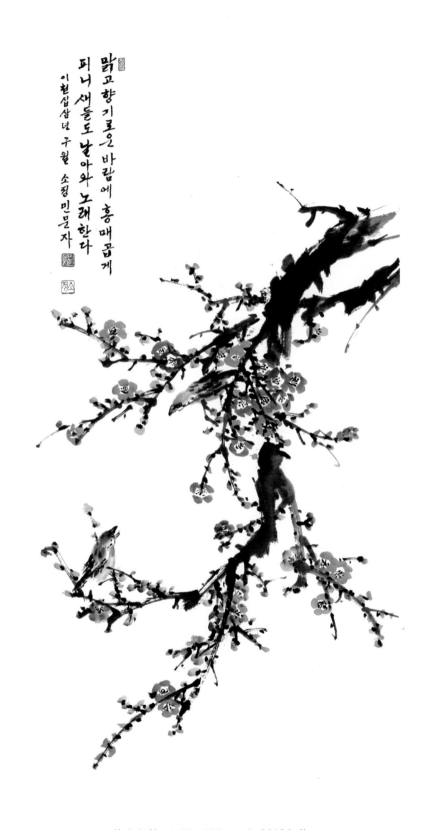

맑고 향기로운 바람에 홍매 곱게
피니 새들도 날아와 노래한다
이천십삼년 구월 소정 민문자

花鳥紅梅 ㅣ 70×135cm ㅣ 2013年作

63

善福惡禍
厚貴薄賤
清壽濁殀
富強貪弱

丁酉夏中　小晶　閔文子

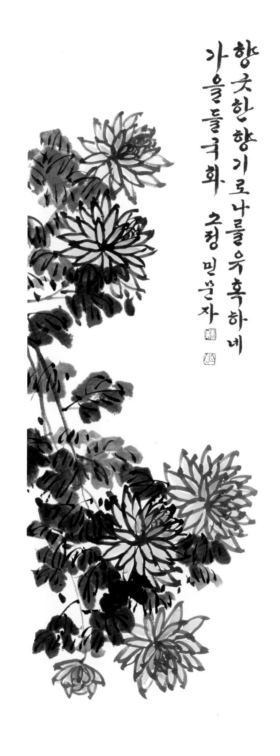

향긋한 향기로 나를 유혹하네
가을들국화 오정 민문자 🔳 🔳

가을국화 ㅣ 35×105cm ㅣ 2023年作

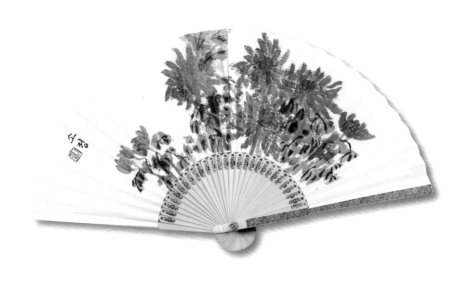

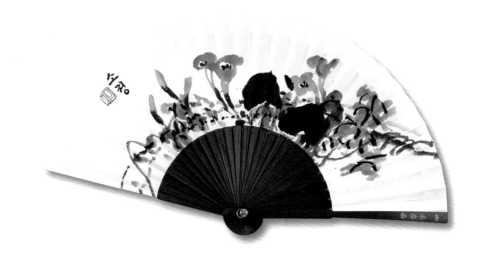

대국 ▲▲ | 나팔꽃 II ▲

오늘을 여는 향기로운 그대
한 떨기 난초로구나 민문자

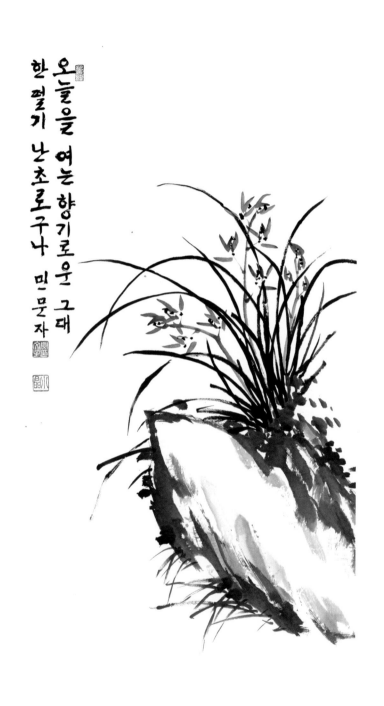

墨蘭 ㅣ 70×135cm ㅣ 2018年作

봄날푸른빛의어우러짐으로연한결합이지겨웠다보이지않는사슬아픔과환희필연이었다행복한금활짝피워

냉큼흥빛호박꽃은혼한호박벌의날갯짓호박꽃호박벌

의사랑이다 이덕영시부부를소짱민순자쓰다

부부 ㅣ 35×135cm ㅣ 2023年作

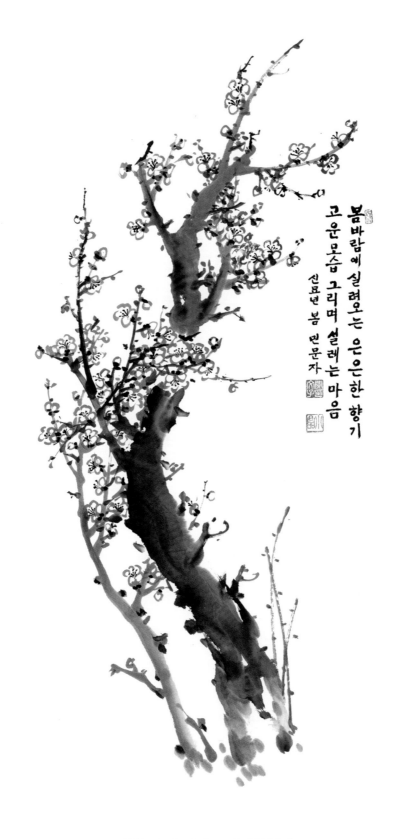

봄바람에 실려오는 은은한 향기
고운 모습 그리며 설레는 마음

신묘년 봄 민문자

墨梅 ┃ 70×135cm ┃ 2011年作

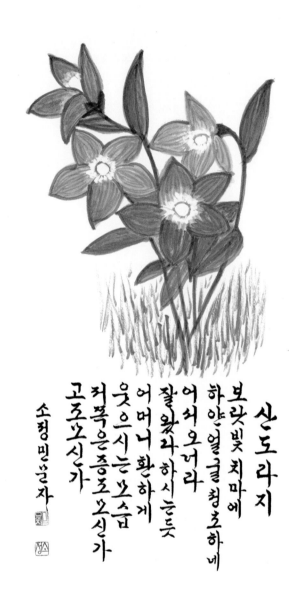

산도라지

보랏빛 치마에
하얀 얼굴 청초하네
어서 오거라
잘 왔다 하시는듯
어머니 환하게
웃으시는 모습
치폭은 증조모 신가
고조모 신가

소평민열자

산도라지 ㅣ 35×70cm ㅣ 2020年作

仁禮廉恥寬恕謙讓
言語衷純容貌端雅

戊戌仲夏 小晶 閔文子

仁禮廉恥 ∣ 35×135cm ∣ 2018年作

71

庚子仲秋節 小晶閣文子

江風青山 ㅣ 35×135cm ㅣ 2020年作

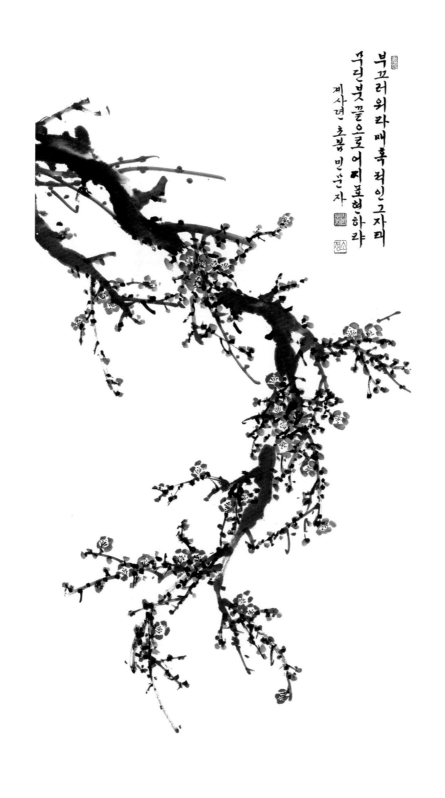

부끄러워라 매혹처인 그자태
구린붓끝으로 어찌표현하랴
계사년 초봄 민순자

紅梅 I I 70×135cm I 2013年作

낮엔 뻐꾸기가 밤엔 소쩍새가 목이 빠지게 울어대더니 앞산 뒷산 이렇게 멍이 다 들었다

임보선생시 유월
소청 민을자

6월 임보 詩 ｜ 35×135cm ｜ 2018年作

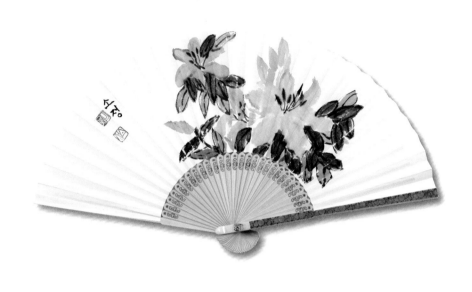

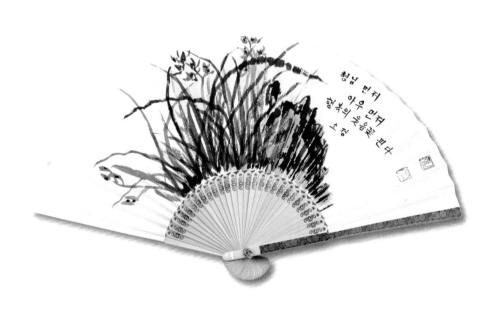

나리꽃 ▲▲ | 난초 ▲

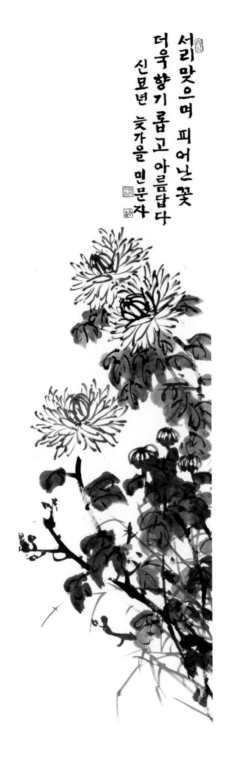

서리맞으며 피어난 꽃
더욱 향기롭고 아름답다
신묘년 늦가을 민문자

墨菊 ┃ 35×135cm ┃ 2012年作

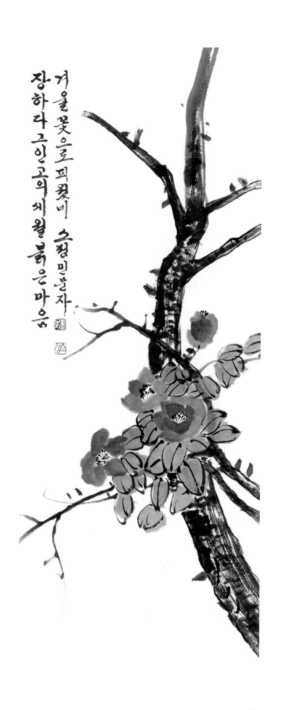

겨울 꽃으로 피웠네 소정 민문자
장하다 그인고의 세월 붉은 마음

동백꽃 ㅣ 35×95cm ㅣ 2023年作

和氣自生君子宅

春光先到吉人家

庚子仲秋節 小晶閔之子

和氣自生 ┃ 35×135cm ┃ 2020年作

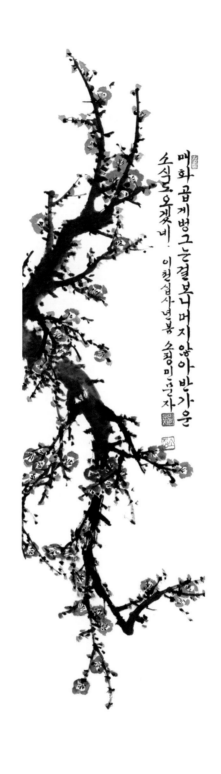

매화 곱게 벙그는걸 보니 머지 않아 반가운 소식으로 오겠네. 이천십사년봄 소정미운자

紅梅 Ⅰ 35×135cm Ⅰ 2014年作

萬里青天雲起來雨
空山覺人水流花開

辛丑仲夏節 小晶 閔文子

萬里青天 ㅣ 35×135cm ㅣ 2021年作

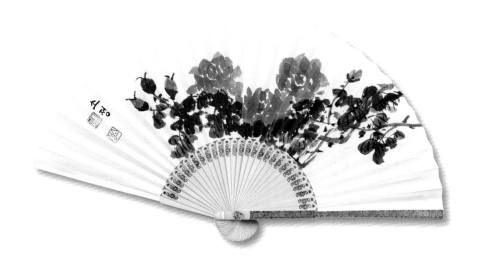

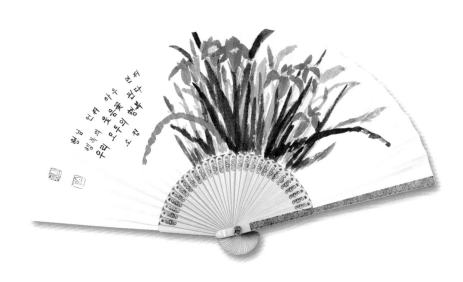

장미화 ▲▲ | 난초 ▲

길도머흘들가 간가눈 월류정관광을하였네 과여절경이로세
우우자적아우앙이반할만하였네 월류봉곳잔등에안자
잇는월류정바위아래 굽이쳐흐르는흘의 노래와함께임보
청산흐낭창이어우러지면 좋겠네 신축년여름 월류정 소정 민오자

月留亭 ┃ 35×135cm ┃ 2021年作

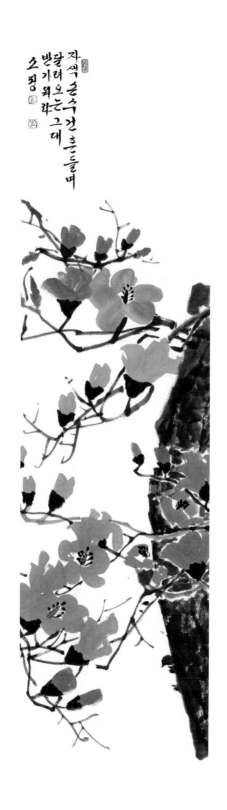

자색 손수건 흔들며
달려오는 그대
반기려 외라
소정

紫木蓮 ┃ 35×135cm ┃ 2020年作

金生麗水 ｜ 32×70cm ｜ 2016年作

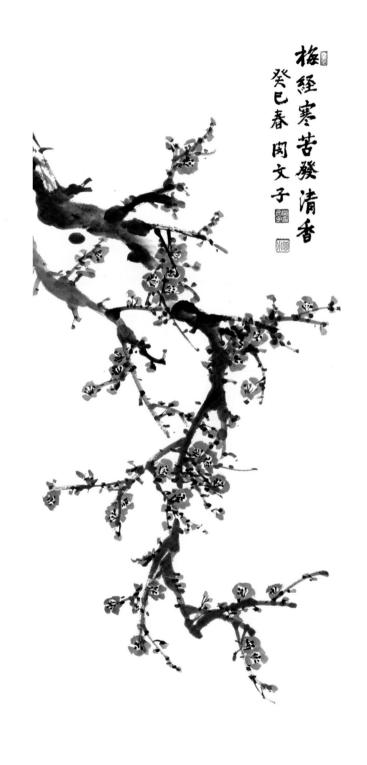

梅
經
寒
苦
發
清
香

癸巳春 閔文子

紅梅 III ㅣ 55×135cm ㅣ 2013年作

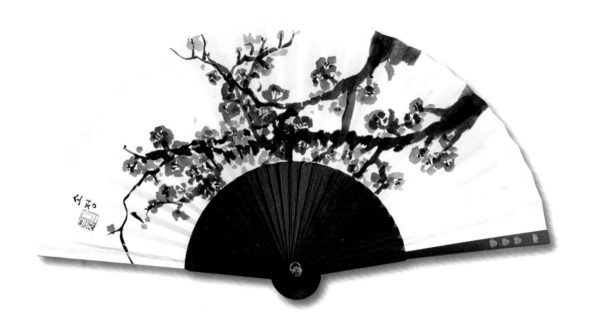

매화

知事人然後能使人

積善之家必有餘慶

壬寅初夏節 小晶 閔文子

知事人然 Ｉ 35×135cm Ｉ 2022年作

그러니 이렇게 떠나시면 어머님의
지혜로운 말씀을 이제는 어디가서
들어야합니까 저희사랑하는 어머니의
자녀로 이세상에 태어난 것이 큰 행복
이었습니다 동기간과 이웃을 사랑
하고 나 할줄을 안 지혜를 어머니의
생활과 신영을 이어받았으니 저요
그래서 가는 곳마다 저희는 분에
넘치는 사랑을 받고있습니다

이모 두 어머니의 엄격 하면서도
자애로운 사랑법 은 헤 엇니다
어머니 그래도 하늘나라 가시면
서름아홉 미당 아버지를 만나서
기뻐시겠어요 아 흐 요금이 아니라
서른다섯 뜻뜻한 신노로 만 나서요
찾아가셔요 그래야만 아버지가 알아
보실거예요 그곳에서는 이땅에서
못다한 젊은 사랑 나 구세요 잘
그리고 저희 사랑과 근자녀 잘

떠난다지요 어머니 가시는 길에
눈물을 흘쳐 하기 힘듭니다
이세상에 헤어질때 크게 울고 떠날
때는 복 위 사람들을 크게 올리고
길러 주었다고 자랑하셔요 사람은
그러나 인영이랑 회자정리 라
어펄수없이 사랑 하는 어머니를
하늘나라로 보내드립니다 부디
평화롭고 안락한 자리에 안착하사
저희 사랑과 자식들이 웃깃을
여미고 두손모아 어머니의 명복
을 비옵니다

이천이십년 팔월일일
막내 손자 올림

어머니 가시는 길에

어머니 백수는 하셨겠지 않고 있는
대화이리 정성들을 다 하셨지만

일족을 아무말신이 다 하셨지만
지금이라도 벌떡 일어나쳐 큰소리
한번 내 주시고 아 잘잤다

치키오 인생 수명년을 다 살고 가져
도성점하기 그것이 다 어려 이리도
어머니 소만복에 나 시 편하신 가르

싫소리 에 처리 사나은 가슴이 저려
와 어지 할 바를 오르겠습니다 뒤를
아 보면 어머니는 일천 이만년
유유력 유물 이상 일이 어디 어느 몸

상에 와 할아버지 앙웅의 신고 롬 로 파상
외할 머님과 외상훈년의 극진한 사
랑으로 자라시다 열 아홉 살에 비상에

인 아버지를 만나 결혼 하여 서 회
사상매를 두겠지 오마을 사랑을
로 부러 한 강 손느라 고 어엉 울사

면 어머니의 그 부 사랑 은 안 파 침
도 있는 다 것에 저희 사랑 때 만 심을어
안고 서른 아홉 살 지 아 버를 하늘

나라로 보내 쳐야 만 했지 오 요즘 칠상
에는 서른 다 것이면 시 집 도 안고
가 버렸지만 어머니 께 저는 천상 수는

미쳤나 요 그러나 학교 산년 어도안
대 육성 이 연간 어머니 곁에 나를
서른 아흡 이면 장가 도 안 가 있 었

지 희 고성 아 둥 드겠죠 다 함 교 아
지 시켜 주고 어머 었 지 체 이
지 혜 가 난 나 르 겠 오 요 저 회 상수는

어머 너니 아 아 아 아 아 아

조사 어머니 가시는 길에 ㅣ 300×35cm ㅣ 2020年作

학행일치(學行一致)
- 배운 대로 행동하라

인간은 태어나면서부터 많은 가르침을 받으며 자란다. 어릴 때부터 부모님과 학교 선생님 말씀에 순종하면서 살아가는 지혜를 습득하면서 자라 성인이 된다. 순진무구한 어린이가 성인이 되면 누가 올바른 사람이 되고 누가 그렇지 못한 사람이 될까?

태어난 환경과 누구를 만나느냐에 따라서 그 인생행로가 바뀐다.

첫 번째 부모님을 잘 만나야 하고 다음은 스승을 잘 만나야 한다. 그리고 자기 자신의 깨달음이 있어야 한다. 아무리 부모님과 스승이 바른 말씀으로 양육하고 가르침을 주어도 받아들이는 태도가 좋지 않으면 올바른 성인으로 자라지 못한다.

사람마다 이 세상을 살아가는데 신념이 있다. 올바른 신념은 그 인생의 좌우명이 되어 세상을 살아가는 지팡이 역할을 한다.

우리는 초등학교부터 대학에 이르기까지 얼마나 많은 좋은 말씀을 듣고 자랐나? 그 좋은 수많은 말씀들을 그대로 다 기억할 수가 있나?

내 인생의 등불이 되어준 나의 좌우명은 '학행일치(學行一致), 배운 대로 행동하라' 이 한마디 말씀이었다.

초등학교 졸업식에서 교장 선생님께서 졸업생들에게 당부하신 말씀이다. 열네 살 어릴 때 들었던 이 한마디가 나의 좌우명이 되어 팔순의 나이까지 이끌고 왔다. 지금도 또렷이 생각난다. 하얀 동정이 빛나는 검정 두루마기를 입으신 노신사 오형식 교장선생님 모습이 눈에 어린다.

오형식 교장선생님은 개인적으로는 한 번도 대화를 나누지 못했는데 나에게 큰 빚을 주신 분이 되셨다. 66년이나 흘렀으니 벌써 고인이 되신 지 오래되었을 것이다. 그동안 그 말씀대로 정직한 사람, 노력하는 사람, 부지런한 사람, 약속을 잘 지키는 사람으로 배운 대로 행동하면서 살아오려고 노력했다.

그 말씀 덕분인지 일찍 아버지를 여의고 허약한 몸과 열악한 환경에서 주위의 많은 도움을 받고 사회에서 낙오되지 않고 당당하게 세상을 살아왔다고 자부한다. 교육대학을 졸업하고 교단에도 서 보고 평생교육 강사와 실버넷뉴스 기자로도 활동하면서 시인입네, 수필가입네 하면서 부부시집 2권, 개인 시집 6권, 수필집 2권, 칼럼집 2권 모두 12권의 책도 출간하였다.

이제 시를 사랑하는 낭송그룹의 선배로서 후배들의 취미생활을 이끌면서 신뢰받는 팔순 노을꽃이 되어 말 한마디의 위력을 다시 생각해 본다.

이렇게 주옥같은 말 한마디는 한 사람의 인생을 이끌어주는 견인차가 되기도 한다. 나도 내 인생 후배들에게 늘 생각하면서 말 한마디라도 신중하게 건네어 주어야겠다. 아니 '학행일치(學行一致)-배운 대로 행동하라' 또 누군가의 좌우명이 되도록 이 말씀을 그대로 내려주어도 좋겠다.

민문자 mjmin7@naver.com

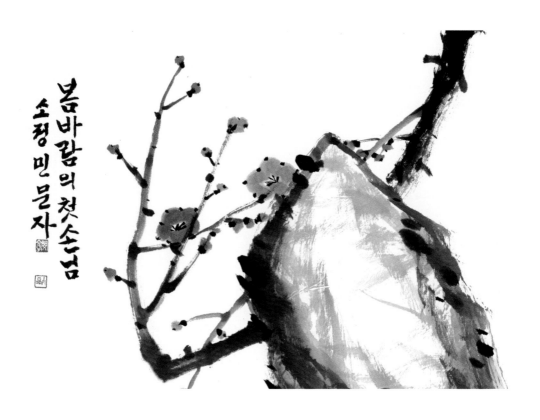

봄바람의 첫손님 ㅣ 75×50cm ㅣ 2016年作

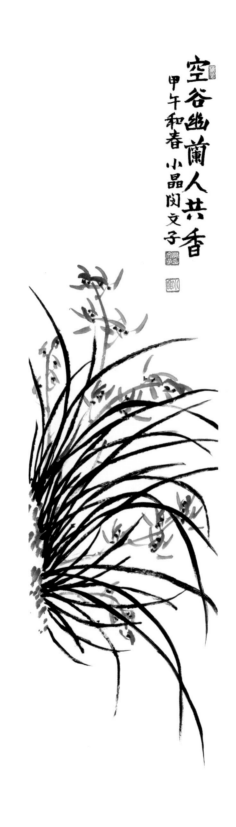

空谷幽蘭人共香
甲午初春 小晶閔文子

蘭香 ┃ 35×135cm ┃ 2014年作

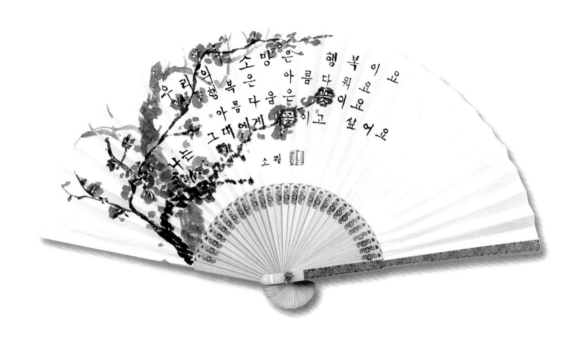

매화

虛能引和靜能生悟

仰以察古府以現今

庚子仲秋節 小晶 閔文子

虛能引和 ┃ 35×135cm ┃ 2020年作

축 동생의 생일

눈이 푹푹 쌓이는 듯 짓달기기 밤
어머님 오랜 산고 끝에 새벽녘에 서야
고고성을 울리고 태어난 아우

코 풀고 질질 흘리면서도 따라다니며
누나를 난감하게 하던 이름난 개구쟁이
헌헌장부의 더더니 어느새 고희라니 ……

아버지 일찍 여의고 홀어머니 모신
우리 사남매 지주역할 하느라
마음고생 많이 했지

어머님 백수 바라보시도록
언제나 지극정성으로
고맙고 고마운 마음이야

삼남매와 다섯 손자녀 잘 길러 보기 좋고
별탈없이 고희 맞이 해정 말 축하해
여생도 더욱 여유롭고 나날이 즐겁기를

동생 고희연을 축하하며
누나 소정 정소

한평생을몸으로논밭일구시고어버이섬기며청렴하게사신어머니평범속의
비범눈매서늘한기품이여금자동아옥자동아꽃으로보여라잎으로보여라주
문외시더니성큼성큼백수가다가오네요아어머니우리어머니사랑합니다돌
멩이하나풀한포기꽃한송이와도정감어린말씀나누며목화솜처럼포근한이
웃사랑아름다운솜씨향기로운덕행으로남다른존경받으신우리어머니세월
아지마오우리어머니사랑합니다 기해년여름 어머니생신에 소정

어머니 사랑합니다 II | 35×135cm | 2019年作

언니손잡고초등학교다닐때그따뜻하던감촉아직도느껴집니다친구들에게저를자랑자랑해여러사람의넘치는사랑으로자라도록도와주던언니고향을지키며가을이면추수해서이것저것꼬내주셨는데아니벌써팔순입니까희로애락겪은세월어느새황혼인생인가요우리가는세월붙잡아허공에달아맵시다

경자년 외사촌언니 생신에 소정

외사촌 언니 생신에 ㅣ 35×100cm ㅣ 2020年作

축 생 신

한어머니 모신 형제 인연구천겁이라네
전생에서 진빚 성심껏 갚으리라 했건만
아우 먼저 병들어
오히려 심려 끼쳐 죄송하오이다
팔순 맞으신 형님 만수무강하소서
이천십육년 겨울 문촌과 소정

시숙 팔순 ㅣ 30×80cm ㅣ 2016年作

모두 사랑했어요

구로문학의 집 (2013. 07)

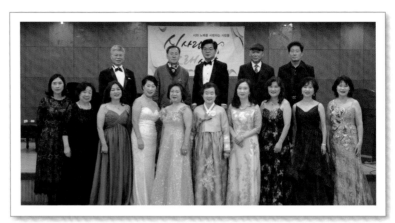

제113회 시사랑 노래사랑 정기연주회 (2020. 11)

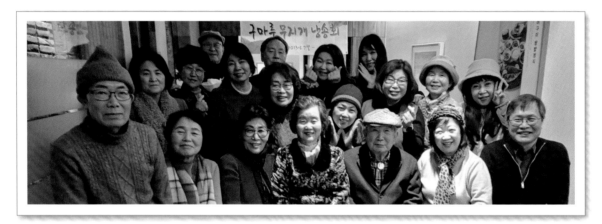

2022 구마루무지개 송년회

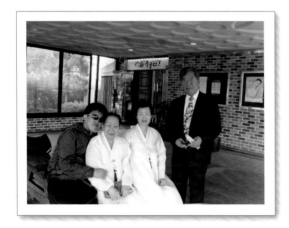

소정 고희 (2013)

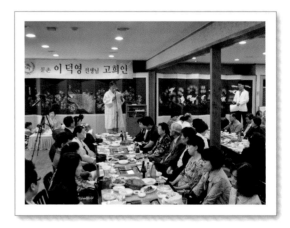

문촌 고희 (2010)

김연희 여사 (1974)

정정숙 여사 (2016)

1970. 11. 10 약혼

구로문협 시화전 형제부부 (2014. 09)

소정생일에 미단시티예단포구에서 (2021. 06)

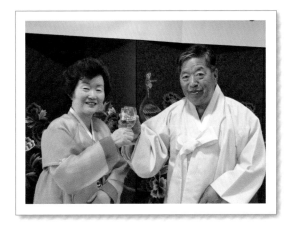

문촌 고희연 (2010)

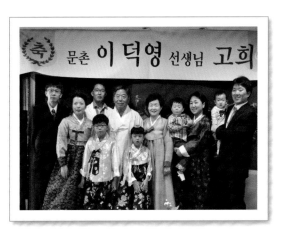

문촌 고희연 가족사진 (2010)

소정 민문자

小晶 閔文子

Min, munja

학 력 / 경 력
· 충북 청주 출생 (1944)
· 청주교육대학교 졸업 (1965)
· 한국방송통신대학교 국어국문과 졸업 (2007)
· 숭실대학교 중소기업대학원 최고경영자과정 수료 (1987)
· 인하대하교 경영대학원 최고경영자과정 수료 (1988)
· 인하대하교 산업대학원 관리자과정 수료 (1989)
· 서강대학교 경영대학원 STEP과정 수료 (1994)
· 한국언어문화원 표현력개발스피치 수료 (2000)
· 한국낭송문예협회 특별회원 (2011)
· 서울대 - 구로구 지도자 아카데미 수료 (2011)
· 서울대 - 구로구 평생교육강사 인큐베이팅과정 수료 (2012)
· 서울대 - 구로구 평생교육강사 심화과정 수료 (2013)
· 고려대 - 구로구 지도자 아카데미 수료 (2014)
· 2014 평생교육 강사 연수 (이수번호 2014-034 / 전문인력 정보은행제)
· 2021조선일보 제2기 인문학 포럼 2022. 01. 26. 수료

· 서울시 평생교육 강사
· 한국문인협회 낭송문화진흥위원
· 한국현대시인협회 이사
· 시사랑 노래사랑 고문
· 방송대문학회 고문
· 서울문학 회원
· 서울시인협회 회원
· 한국문학방송 회원
· 구마루무지개 낭송회 대표
· 실버넷뉴스 기자 (초대문화예술관장 역임)
· 동양서예협회 초대작가 이사

수 상
· 한국서가협회경기도지회 출품
· 제15회 (2010) 경기도서예전람회 입선
· 제16회 (2011) 경기도서예전람회 입선
· 제17회 (2012) 경기도서예전람회 입선
· 제18회 (2013) 경기도서예전람회 특선
· 제19회 (2014) 경기도서예전람회 특선
· 제20회 (2015) 경기도서예전람회 입선
· 한국다향예술협회 출품
· 제1회 (2013) 대한민국다향예술대전 입선
· 제1회 (2013) 대한민국다향예술대전 특선
· 동양서예협회 출품
· 제10회 (2013) 대한민국동양서예대전 (문인화) 특선, 입선
· 제11회 (2014) 대한민국동양서예대전 삼체상 (문인화) 수상
· 제12회 (2015) 대한민국동양서예대전 오체상 (문인화) 수상
· 제13회 (2016) 한 · 중 · 일 동양서예초대작가전 출품 (서울시립경희궁미술관) 특선
· 제14회 (2017) 대한민국동양서예대전 삼체상 (한글판본체) 수상
· 제15회 (2018)대한민국동양서예대전 오체상 (힌글징자체) 수상

· 제16회 (2019 대한민국동양서예대전 특선 (한글흘림체) 수상
· 제17회 (2020) 대한민국동양서예대전 우수상 (한글정자체) 수상
· 제18회 (2021) 한·중·일 동양시예초대작가전 3작품 출품
· 제19회 (2022) 한·중·일 동양서예초대작가전 5작품 출품
· 제20회 (2023) 한·중·일 동양서예초대작가전 4작품 출품

등 단
· 《한국수필》 수필 (2003) 등단 (고김병권 수필가 추천)
· 《서울문학》 詩 (2004) 등단 (고정공채 시인 추천)
· 한국문인협회 낭송문화진흥위원, 한국현대시인협회 이사
· 한국수필가협회, 한국수필작가회 회원
· 서울문학 회원 · 서울시인협회 회원 · 한국문학방송 회원
· 구마루무지개 낭송회 대표
· 방송대 등단작가회 고문 · 시사랑 노래사랑 고문
· 동양서예협회 초대작가, 이사
· 한국현대시 작품상 수상 (2020)
· 수필집 『인생의 등불』, 『노을꽃』
· 부부시집 『반려자』, 『꽃바람』
· 칼럼집 『인생에 리허설은 없다』, 『아름다운 서정가곡 태극기』
· 시집 『시인공화국』, 『독신주의』, 『공작새 병풍』, 『꽃시』, 『금혼식』, 『화답시』

수 상
· 한국현대시 작품상 수상 (2020) 『꽃시』
· 백송문화제 용산백일장 수필부문 장원 수상 (2001) 작품 『결실』
· 한국방송통신대학 통문 수상 (2005)시 『백두산 천 지 아리랑』

저 서
· 부부시집 『반려자』 (2006) / 전자책 (2013)
· 제1수필집 『인생의 등불』 (2009) / 전자책 (2013)
· 부부시집 『꽃바람』 (2010) / 전자책 (2013)
· 민문자 칼럼집1 『인생에 리허설은 없다』 (2014) / 전자책 (2014)
· 민문자 칼럼집2 『아름다운 서정가곡 태극기』 (2016) / 전자책 (2016)
· 민문자 제1시집 『시인공화국』 (2020) / 전자책 (2020)
· 민문자 제2시집 『독신주의』 (2020) / 전자책 (2020)
· 민문자 제3시집 『공작새병풍』 (2020) / 전자책 (2020)
· 민문자 제4시집 『꽃시』 (2020) / 전자책 (2020)
· 민문자 제5시집 『금혼식』 (2021) / 전자책 (2021)
· 민문자 제6시집 『화답시』 (2022) / 전자책 (2022)
· 제2수필집 『노을꽃』 (2023) / 전자책 (2023)

· 주 소 _ 서울시 구로구 고척로21나길 85-6 102동 706호 (개봉동 건영아파트)
· Mobile _ 010-5256-4648
· e-mail _ mjmin7@naver.com
· 서 재 _ 민문자.시인.com
· 블로그 _ blog.naver.com/mjmin7
· 카 페 _ 구마루무지개 cafe.daum.net/goomaroorainbow

노을꽃 시인

소정민문자서예展

인쇄일	2023년 9월 7일
발행일	2023년 9월 11일
발행인	민 문 자
기　획	디자인 고륜
Mobile	010-7301-3800 / kr6745@nate.com

정가 20,000원

ⓒ도서출판 고륜 2013, printed in KOREA
　　ISBN 978-89-90409-82-9